行書 千字文

智山

지산 이철회

글자 너머의 미학 : 행서 천자문 탐구

 역사 속에서 글씨는 단순한 문자의 나열을 넘어, 문화와 예술의 깊은 맥락을 담고 있는 소통의 도구로 자리매김해왔습니다. 이왕(二王), 북송의 사대가를 비롯하여 조맹부, 동기창 등, 시대를 아우르는 수많은 서예가들은 각자의 독특한 필체와 정신을 글씨에 담아내며 후세에 큰 영감을 주었습니다.

이러한 역사적 배경 속에서, 저는 행서의 아름다움과 정수를 담은 '행서 천자문'을 편찬하게 되었습니다. 이 책은 서예를 사랑하는 모든 분들, 특히 서예의 기초를 다지고 싶은 이들에게 귀중한 지침서가 되기를 소망합니다. 천자문의 각 글자 하나하나에는 깊은 의미와 함께, 서예의 기본이 되는 행서의 미학이 담겨 있습니다.

본서는 이론적 지식뿐만 아니라 실제 연습을 통해 서예의 기초를 다질 수 있도록 구성되어 있습니다. 서예를 통해 자신만의 감성과 정신을 표현하고자 하는 분들에게 이 책이 좋은 길잡이가 되었으면 합니다. 서예의 세계로의 여행이 여러분에게 새로운 시각과 영감을 제공할 것이라 믿습니다.

서예의 길은 끝이 없는 학문입니다. '행서 천자문'을 통해 여러분도 서예의 아름다움과 깊이에 한걸음 더 다가설 수 있기를 기대합니다.

2024. 5. 10

松米軒에서

智山 李哲會

目　次

天地玄黃　宇宙洪荒

하늘은 검고 땅은 누르며, 우주는 넓고 거칠다.

日月盈昃　辰宿列张

해와 달은 차고 기울며,
별과 별자리들은 벌려 있다.

寒
찰 한

來
올 래

暑
더울 서

往
갈 왕

秋
가을 추

收
거둘 수

冬
겨울 동

藏
감출 장

寒来暑往　秋收冬藏

추위가 오면 더위가 가고,
가을엔 수확하고 겨울에는 갈무리 한다.

律
법칙 률

呂
법칙 려

調
고를 조

陽
별 양

閏
윤달 윤

餘
남을 여

成
이룰 성

歲
해 세

闰馀成岁　律吕调阳

윤달의 남은 것으로 해를 이루고,
율(律)과 여(呂)로 음양(陰陽)을 조화롭게 한다.

4

智山 千字文

露
이슬 로

結
맺을 결

爲
할 위

霜
서리 상

雲
구름 운

騰
오를 등

致
이를 치

雨
비 우

云腾致雨　露结为霜

구름이 올라 비가 되며.
이슬이 맺혀 서리가 된다.

玉
구슬 옥

出
날 출

崑
산이름 곤

岡
메강 강

金
쇠 금

生
날 생

麗
고울 려

水
물 수

金生丽水　玉出昆冈

금은 여수에서 나고, 옥은 곤륜산에서 난다.

劍
칼 검

號
이름 호

巨
클 거

闕
집 궐

珠
구슬 주

稱
일컬을 칭

夜
밤 야

光
빛 광

劍号巨闕　珠称夜光

검은 '거궐'을 으뜸으로 삼고, 구슬은 야광(夜光)주를 일컫는다.

菜
나물 채

重
무거울 중

芥
겨자 개

薑
생강 강

果
과일 과

珍
보배 진

李
오얏 리

柰
능금나무 내

果珍李柰　菜重芥薑

과일 중에서는 오얏과 벚을 귀하게 여기고,
채소 중에서는 겨자와 생강을 소중하게 여긴다.

鱗
비늘 린

潛
잠길 잠

羽
깃 우

翔
날개 상

海
바다 해

鹹
짤 함

河
물 하

淡
맑을 담

海咸河淡　鱗潛羽翔

바다물은 짜고　하수(河水)는 담박하며,
물고기는 물속에 자맥질하고 새는 공중을 난다.

鳥
새 조

官
벼슬 관

人
사람 인

皇
임금 황

龍
용 룡

師
스승 사

火
불 화

帝
임금 제

龙师火帝 鸟官人皇

복희씨는 용을 벼슬로 기록하고, 신농씨는 불을 관직으로 표기하였다.
소호는 새로 벼슬을 기록하고, 황제는 인문을 갖추어 인황으로 불린다.

始 비로소 시

制 지을 제

文 글월 문

字 글자 자

乃 이에 내

服 옷 복

衣 옷 의

裳 치마 상

始制文字　乃服衣裳

비로소 문자를 만들고, 처음으로 옷과 치마를 입었다.

推
밀 추

位
자리 위

讓
사양할 양

國
나라 국

有
있을 유

虞
우나라 우

陶
질그릇 도

唐
당나라 당

推位让国　有虞陶唐

임금의 자리를 넘겨 나라를 물려준 이는,
유우씨와 도당씨이다.

弔

조문할 조

民

백성 민

伐

칠 벌

罪

허물 죄

周

두루 주

發

필 발

殷

은나라 은

湯

끓을 탕

弔民伐罪　周发殷汤

백성을 불상히 여겨 죄있는 이를 친 사람은,
주나라 무왕과 은나라(상나라) 탕왕이다.

垂
드리울 수

拱
팔장낄 공

平
평할 평

章
밝을 장

坐
앉을 좌

朝
조정 조

問
물을 문

道
길 도

坐朝问道　垂拱平章

조정에 앉아 도(道)를 묻고,
옷자락을 늘어뜨리고 팔장을 껴도 밝게 다스려진다.

臣
신하 신

伏
엎드릴 복

戎
오랑캐 융

羌
종족이름 강

愛
사랑 애

育
기를 육

黎
검을 려

首
머리 수

爱育黎首　臣伏戎羌

은혜로 백성을 사랑하고 기르니,
오랑캐들까지도 신하로서 복종한다.

率
거느릴 솔

賓
손 빈

歸
돌아갈 귀

王
임금 왕

遐
멀 하

邇
가까울 이

壹
한 일

體
몸 체

遐邇壹体　率宾归王

먼곳과 가까운 곳의　제후들이 하나가 되어,
거느리고 와서 복종하여 천자를 받든다.

鳴
울 명

鳳
봉황새 봉

在
있을 재

樹
나무 수

白
흰 백

駒
망아지 구

食
밥 식

場
마당 장

鳴凤在树　白驹食场

우는 봉황이 나무에 있고,
흰 망아지는 마당에서 풀을 먹는다.

化
될 화

被
입을 피

草
풀 초

木
나무 목

賴
힘입을 뢰

及
미칠 급

萬
일만 만

方
모 방

化被草木　賴及万方

덕화가 풀과 나무에까지 미치고,
힘 입음이 온 세상에 미친다.

蓋
덮을 개

此
이 차

身
몸 신

髮
터럭 발

四
넉 사

大
큰 대

五
다섯 오

常
항상 상

盖此身发　四大五常

이 몸과 터럭은 네 가지(天.地.君.親) 큰 것과
다섯 가지(仁.義.禮.智.信) 변하지않는 것이 있다.

豈
어찌 기

敢
감히 감

毀
헐 훼

傷
상할 상

恭
공손할 공

惟
오직 유

鞠
칠 국

養
기를 양

恭惟鞠养　岂敢毁伤

살피고 길러주신 것을 공손히 생각하니,
어찌 감히 헐고 다치게 하겠는가.

20

女 계집 녀
慕 사모할 모
貞 곧을 정
烈 매울 렬

男 사내 남
效 본받을 효
才 재주 재
良 어질 량

女慕貞烈 男效才良

여자는 곧음과 매움을 사모하고,
남자는 재능을 닦고 어진 사람을 본받는다.

得
얻을 득

能
능할 능

莫
말 막

忘
잊을 망

得

能

莫

忘

知
알 지

過
허물 과

必
반드시 필

改
고칠 개

知

過

必

改

知过必改　得能莫忘

허물을 알거든 반드시 고치고,
능함을 얻으면 잊지 말아야 한다.

靡 아닐 미

恃 믿을 시

己 몸 기

長 나을 장

罔 없을 망

談 말씀 담

彼 저 피

短 짧을 단

罔谈彼短　靡恃己长

남의 단점을 말하지 말고,
자신의 장점을 믿지 말라.

信
믿을 신

使
하여금 사

可
옳을 가

覆(復)
덮을 복

器
그릇 기

欲
하고자할 욕

難
어려울 난

量
헤아릴 량

信使可復　器欲难量

믿음으로 가히 살피고,
그릇은 헤아리기 어렵게 하고자 한다.

詩
글 시

讚
기릴 찬

羔
염소 고

羊
양 양

墨
먹 묵

悲
슬플 비

絲
실 사

染
물들일 염

墨悲丝染　诗赞羔羊

묵자는 실이 물드는 것을 보고 슬퍼하였고,
시(詩)는 고양(羔羊)편을 찬양하였다.

景

行

維

賢

景
별 경

行
다닐 행

維
얽을 유

賢
어질 현

克

念

作

聖

克
이길 극

念
생각 념

作
지을 작

聖
성인 성

景行維賢　克念作圣

행실이 밝고 당당하면 현인이 되고,
생각을 이기면 성인이 된다.

德 큰 덕

建 세울 건

名 이름 명

立 설 립

形 형상 형

端 단정할 단

表 겉 표

正 바를 정

德建名立　形端表正

덕이 세워지면 이름이 서고,
용모가 단정하면 나타남이 바르다.

空
빌 공

谷
골 곡

傳
전할 전

聲
소리 성

虛
빌 허

堂
집 당

習
익힐 습

聽
들을 청

空谷传声　虛堂习听

빈 골짜기에서도 소리가 전해지고,
빈집에서도 들음을 익힌다.

福
복 복

緣
인연 연

善
착할 선

慶
경사 경

禍
재앙 화

因
인할 인

惡
악할 악

積
쌓을 적

祸因恶积　福缘善庆

재앙은 악을 쌓은데서 기인하고,
복은 착한 경사에 인연한다.

尺
자 척

璧
구슬 벽

非
아닐 비

寶
보배 보

寸
마디 촌

陰
그늘 음

是
이 시

競
다툴 경

尺璧非宝　寸阴是竞

한 자 되는 구슬이 보물이 아니요,
한 치의 광음(光陰)을 다투어야 한다.

智山 千字文

資 재물 자

父 아비 부

事 일 사

君 임금 군

曰 가로 왈

嚴 엄할 엄

與 더불 여

敬 공경 경

资父事君　日严与敬

부모 섬기는 것을 바탕으로 임금을 섬기니,
이를 엄숙함과 공경함이라 한다.

忠
충성 충

則
곧 즉

盡
다할 진

命
목숨 명

孝
효도 효

當
마땅 당

竭
다할 갈

力
힘 력

孝当竭力　忠则尽命

효도는 마땅히 힘을 다하고,
충성은 목숨을 다해야 한다.

夙
이를 숙

興
일어날 흥

溫
따뜻할 온

淸
서늘할 정

臨
임할 림(임)

深
깊을 심

履
밟을 리

薄
얇을 박

临深履薄　夙兴温淸

깊은 물에 임한 듯, 살얼음을 밟는 듯이 하고,
일찍 일어나 부모의 덥고 서늘함을 살핀다.

似
같을 사

蘭
난초 란

斯
이 사

馨
향기 형

如
같을 여

松
소나무 송

之
갈 지

盛
성할 성

似兰斯馨　如松之盛

난초처럼 향기롭고,
소나무처럼 무성하다.

34

川 내 천

流 흐를 류

不 아니 불

息 쉴 식

淵 못 연

澄 맑을 징

取 취할 취

暎 비칠 영

川流不息　淵澄取映

냇물은 흘러 쉬지 않고,
못 물이 맑으면 비침을 취할 수 있다.

容 얼굴 용

止 그칠 지

若 같을 약

思 생각 사

言 말씀 언

辭 말씀 사

安 편안할 안

定 정할 정

容止若思　言辭安定

용지(容止)는 생각하는 듯 하고,
말소리는 조용하고 안정되어야 한다.

智山 千字文

慎
삼갈 신

終
마칠 종

宜
마땅 의

令
하여금 령

篤
도타울 독

初
처음 초

誠
정성 성

美
아름다울 미

笃初诚美　慎终宜令

처음을 독실하게 함이 진실로 아름답고,
마무리를 삼가면 마땅히 좋게 된다.

籍

짓밟을 적

깔 자

甚

심할 심

無

없을 무

竟

마칠 경

榮

영화 영

業

업 업

所

바 소

基

터 기

荣业所基　籍甚无竟

영화로운 업은 터가 되는 바이니,

명성은 끝이 없을 것이다.

攝
잡을 섭

職
벼슬 직

從
좇을 종

政
정사 정

學
배울 학

優
넉넉할 우

登
오를 등

仕
벼슬 사

学优登仕　摄职从政

배우고서 여유가 있으면 벼슬에 오르고,
관직을 맡아 나라 다스리는 일에 종사한다.

存

있을 존

以

써 이

甘

달 감

棠

아가위 당

去

갈 거

而

말이을 이

益

더할 익

詠

읊을 영

存以甘棠　去而益詠

감당나무 아래에 머무니,

떠나가도 더욱(감당시)읊는다.

40

樂
풍류 악

殊
다를 수

貴
귀할 귀

賤
천할 천

禮
예도 례

別
다를 별

尊
높을 존

卑
낮을 비

乐殊贵贱　礼别尊卑

음악은 귀천에 따라 다르고,
예절은 윗사람과 아랫사람을 분별한다.

夫
지아비 부

唱
부를 창

婦
아내 부

隨
따를 수

上
윗 상

和
화할 화

下
아래 하

睦
화목할 목

上和下睦　夫唱妇随

윗사람이 온화하면 아랫사람도 화목하고,
남편이 이끌면 부인은 따른다.

42

入
들 입

奉
받들 봉

母
어미 모

儀
거동 의

外
바깥 외

受
받을 수

傅
스승 부

訓
가르칠 훈

外受傅训　入奉母仪

밖에 서는 스승의 가르침을 받고,
집에 들어 가면 어머니의 몸가짐을 받든다.

猶
같을 유

子
아들 자

比
견줄 비

兒
아이 아

諸
모두 제

姑
시어머니 고

伯
맏 백

叔
아저씨 숙

諸姑伯叔　犹子比儿

모든 고모, 큰아버지와 작은아버지는,
조카를 자식처럼 대하고 나란히 한다.

孔
구멍 공

懷
품을 회

兄
맏 형

弟
아우 제

同
한가지 동

氣
기운 기

連
이어질 련(연)

枝
가지 지

孔怀兄弟　同气连枝

깊이 생각해주는 형제는
기운이 같고 가지가 이어져 있기 때문이다.

切
끊을 절

磨
갈 마

箴
경계할 잠

規
법 규

交
사귈 교

友
벗 우

投
던질 투

分
나눌 분

交友投分　切磨箴規

친구를 사귈때는 분수를 던지고,
갈고 닦고 경계하며 도리를 지킨다.

造 지을 조

次 버금 차

弗 아닐 불

離 떠날 리

仁 어질 인

慈 사랑할 자

隱 숨을 은

惻 슬플 측

仁慈隐恻　造次弗离

인자하고 측은히 여기는 마음을 잠시도 떠나지 말아야 한다.

節
마디 절

義
옳을 의

廉
청렴할 렴

退
물러날 퇴

顚
엎드러질 전

沛
자빠질 패

匪
아닐 비

虧
이지러질 휴

节义廉退　颠沛匪亏

절개와 의리 청렴과 물러남은,
넘어지고 자빠지더라도 이지러뜨리면 안 된다.

性
성품 성

靜
고요 정

情
뜻 정

逸
편안할 일

心
마음 심

動
움직일 동

神
귀신 신

疲
피곤할 피

性静情逸　心动神疲

성품이 고요하면 감정이 편안하고,
마음이 움직이면 정신이 피로해진다.

逐
쫓을 축

物
만물 물

意
뜻 의

移
옮길 이

守
지킬 수

眞
참 진

志
뜻 지

滿
찰 만

守眞志滿　逐物意移

진실을 지키면 뜻이 돈독해지고,
사물을 쫓으면 뜻 또한 옮겨 다닌다.

50

好
좋을 호

爵
벼슬 작

自
스스로 자

縻
얽어맬 미

堅
굳을 견

持
가질 지

雅
바를 아

操
잡을 조

堅持雅操　好爵自縻

바른 지조를 굳게 지니고 있으면 좋은 벼슬이 저절로 얽어진다.

東
동녘 동

西
서녘 서

二
두 이

京
서울 경

都
도읍 도

邑
고을 읍

華
빛날 화

夏
여름 하

都邑华夏　东西二京

화하(華夏)의 도읍지는 동경(東京)과 서경(西京)이다.

浮
뜰 부

渭
위수 위

據
웅거할 거

涇
경수 경

背
등 배

邙
북망산 망

面
낮 면

洛
낙수 락

背邙面洛　浮渭据涇

망산(邙山)을 뒤에 두고 낙수(洛水)를 바라보며
위수에 뜬듯하고 경수(涇水)에 거한다.

樓
다락 루

觀
볼 관

飛
날 비

驚
놀랄 경

宮
집 궁

殿
전각 전

盤
서릴 반

鬱
울창할 울

宮殿盘郁　楼观飞惊

궁전들이 **빽빽**하게 들어차 있고,
누관은 새가 나는 듯이 놀랍다.

54

圖
그림 도

寫
배낄 사

禽
날짐승 금

獸
짐승 수

畫
그림 화

綵
채색 채

仙
신선 선

靈
신령 령

圖寫禽獸　畫綵仙靈

새와 짐승을 그렸고,
신선과 신령한 것들을 채색하였다.

丙 남녘 병
舍 집 사
傍 곁 방
啓 열 계

甲 갑옷 갑
帳 장막 장
對 대할 대
楹 기둥 영

丙舍傍启　甲帳対楹

병사는 양옆으로 나란히 열려 있고,
왕의 휘장은 두 기둥 사이에 드리워져 있다.

鼓
북 고

瑟
비파 슬

吹
불 취

笙
생황 생

肆
베풀 사

筵
자리 연

設
베풀 설

席
자리 석

肆筵设席　鼓瑟吹笙

돗자리를 펴고 방석에 앉아,
비파를 타고 생황을 분다.

陞
오를 승

階
섬돌 계

納
들입 납

陛
대궐섬돌 폐

弁
고깔 변

轉
구를 전

疑
의심할 의

星
별 성

升阶纳陛　弁转疑星

계단을 올라 섬들로 들어가니,
고깔의 구슬 움직임이 별들인 듯하다.

58

智山 千字文

左
왼 좌

達
통달할 달

承
이을 승

明
밝을 명

右
오른 우

通
통할 통

廣
넓을 광

內
안 내

右通广内　左达承明

오른쪽은 광내전(廣內殿)에 통하고,
왼쪽은 승명전(承明殿)에 이른다.

既 이미 기
集 모을 집
墳 무덤 분
典 법 전

亦 또 역
聚 모을 취
群 무리 군
英 영재 영

既集墳典　亦聚群英

이미 고서{삼분(三墳), 오전(五典)}을 모으고,
또한 수많은 인재를 모았다.

漆
옻 칠

書
글 서

壁
벽 벽

經
글 경

杜
막을 두

稾
짚고

鍾
쇠북 종

隸
예서 례

杜稿钟隶　漆书壁经

두조의 초서와 종요의 예서이고, 옻칠로 쓴 벽 속의 경서이다
(동한(東漢)의 두조(杜操)는 초서를 만들고,
魏나라의 종요(鍾繇)는 소예(小隸) 지금의 해서(楷書)를 만들었다.)

府 관청 부
羅 벌일 라
將 장수 장
相 정승 상

路 길 로
挾 낄 협
槐 회화나무 괴
卿 벼슬 경

府罗将相　路挾槐卿

부에는 장수와 정승들이 늘어서고,
길 옆으로는 괴(槐)와 경(卿)이 늘어서 있다.

戶
지게문 호

封
봉할 봉

八
여덟 팔

縣
고을 현

家
집 가

給
줄 급

千
일천 천

兵
군사 병

戶封八県　家給千兵

호(戶)로 여덟 고을 봉하고,
가(家)에는 군사 천병을 주었다.

驅
몰 구

驐
바퀴통 곡

振
떨친 진

纓
갓끈 영

高
높을 고

冠
갓 관

陪
모실 배

輦
수레 련

高冠陪輦　驅轂振纓

높은 관을 쓴 사람들이 임금의 수레를 모시니,
수레가 움직이메 갓끈이 흔들린다.

車
수레 거

駕
수레 가

肥
살찔 비

輕
가벼울 경

世
인간 세

祿
녹 록

侈
사치할 치

富
부할 부

世祿侈富　车驾肥轻

대대로 녹을 받아 사치하고 부유해지니,
말은 살찌고 수레는 가볍다.

勒
새길 륵

碑
비석 비

刻
새길 각

銘
새길 명

策
꾀 책

功
공로 공

茂
무성할 무

實
열매 실

策功茂实　勒碑刻铭

공로를 따져 실적에 힘쓰게 하고,
비석에 명문(銘文)을 새긴다.

佐
도울 좌

礐
강이름 반

時
때 시

溪
시내 계

阿
언덕 아

伊
저 이

衡
저울대 형

尹
다스릴 윤

礐溪伊尹　佐时阿衡

반계,이윤은 때를 맞춰 도운 여상과 아형이다.

微
작을 미

旦
아침 단

孰
누구 숙

營
경영할 영

奄
문득 엄

宅
집 택

曲
굽을 곡

阜
언덕 부

奄宅曲阜　微旦孰営

곡부 땅을 어루만져 다스리니,
주공(周公) 단(旦)이 아니면 누가 다스리겠는가.

濟
구제할 제

弱
약할 약

扶
붙들 부

傾
기울 경

桓
굳셀 환

公
공변될 공

匡
바를 광

合
모을 합

桓公匡合　济弱扶倾

환공은 바르게 규합하여 약한나라를 구제하고
기우는 나라를 붙들어 주었다.

說
기쁠 열

感
느낄 감

武
호반 무

丁
고무래 정

綺
비단 기

回
돌아올 회

漢
한나라 한

惠
은혜 혜

绮回汉惠　说感武丁

기리계는 한나라 혜제를 제자리로 돌려놓았고,
부열은 상나라 임금 무정을 감동시켰다.

70

多
많을 다

士
선비 사

寔
이 식

寧
편안할 녕

俊
준걸 준

乂
어질 예

密
빽빽할 밀

勿
말 물

俊乂密勿　多士寔宁

준수하고 덕이 뛰어난 인재들이 힘써 일하니,
많은 선비가 있어 나라가 평안하다.

趙
조나라 조

晉
진나라 진

魏
위나라 위

楚
초나라 초

困
곤할 곤

更
다시 갱

橫
가로 횡

霸
으뜸 패

晋楚更霸　赵魏困横

진나라와 초나라가 번갈아 제후들의 우두머리가 되었고,
조나라와 위나라는 연횡책으로 어려움을 겪었다.

假
거짓 가

途
길 도

滅
멸할 멸

虢
나라이름 괵

踐
밟을 천

土
흙 토

會
모을 회

盟
맹세 맹

假途灭虢　践土会盟

길을 빌려 괵나라를 멸망시키고,
천토에서 제후들을 모아 맹세하였다.

韓
나라 한

弊
해질 폐

煩
번거로울 번

刑
형벌 형

何
어찌 하

遵
좇을 준

約
맺을 약

法
법 법

何遵约法　韩弊烦刑

소하는 간소한 법으로 나라를 다스렸고,
한비자는 번거로운 형법으로 피폐하였다.

起
일어날 기

翦
자를 전

頗
자못 파

牧
칠 목

用
쓸 용

軍
군사 군

最
가장 최

精
정밀할 정

起翦頗牧　用軍最精

백기, 왕전, 염파, 이목은 용병술이 가장 정확했다.

75

馳
달릴 치

譽
기릴 예

丹
붉을 단

靑
푸를 청

宣
베풀 선

威
위엄 위

沙
모래 사

漠
아득할 막

宣威沙漠　馳譽丹靑

사막에까지 위력을 날렸고,
단청으로 얼굴을 그려 명예를 드날렸다.

百
일백 백

郡
고을 군

秦
나라 진

幷
아우를 병

九
아홉 구

州
고을 주

禹
우임금 우

跡
자취 적

九州禹迹　百郡秦幷

구주(九州)는 우왕의 발자취이고,
모든 고을은 진나라가 합병하였다.

嶽
큰산 악

宗
마루 종

恒
항상 항

岱
대산 대

禪
터닦을 선

主
임금 주

云
이를 운

亭
정자 정

岳宗恒岱　禅主云亭

오악은 항산과 대산을 으뜸으로 삼고,
봉선은 운운산과 정정산에서 주로 하였다.

雁
기러기 안

門
문 문

紫
자주빛 자

塞
변방 새

鷄
닭 계

田
밭 전

赤
붉을 적

城
재 성

雁门紫塞　鸡田赤城

안문과 자새가 있고,
계전과 적성이 있다.

昆
맏 곤

池
못 지

碣
돌 갈

石
돌 석

鉅
클 거

野
들 야

洞
고을 동

庭
뜰 정

昆池碣石　鉅野洞庭

곤지와 갈석이 있고,
거야와 동정이 있다.

巖
바위 암

岫
산굴 수

杳
어두울 묘

冥
어두울 명

曠
빌 광

遠
멀 원

綿
솜 면

邈
멀 막

旷远绵邈　岩岫杳冥

벌판이 트여 멀리 이어져 있고
바위와 산봉우리는 높이 솟고 아득하고 희미하다.

務
힘쓸 무

兹
이 자

稼
심을 가

穡
거둘 색

治
다스릴 치

本
근본 본

於
어조사 어

農
농사 농

治本於农　务兹稼穡

정치는 농사를 근본으로 하니,
심고 거두는 일에 힘쓰게 한다.

俶
비로소 숙

載
실을 재

南
남녘 남

畝
이랑 묘

我
나 아

藝
재주 예

黍
기장 서

稷
피 직

俶載南畝　我艺黍稷

비로서 남향 밭에 나가 일을 시작하니,
나는 기장과 피를 심는다.

税

세금 세

熟

익을 숙

貢

바칠 공

新

새 신

勸

권할 권

賞

상줄 상

黜

내칠 출

陟

오를 척

税熟贡新　劝赏黜陟

익은 곡식에 세금을 매기고 새 것을 공물로 바치며,

권하여 상주하며 내치기도 하고 올려주기도 한다.

史
역사 사

魚
물고기 어

秉
잡을 병

直
곧을 직

孟
맏 맹

軻
수레 가

敦
도타울 돈

素
흴 소

孟軻敦素　史魚秉直

맹가(孟軻-맹자)는 바탕을 두텁게 하였고,
사어는 올곧음을 끝까지 지켰다.

勞 힘쓸 로		庶 여러 서	
謙 겸손할 겸		幾 몇 기	
謹 삼갈 근		中 가운데 중	
勅 경계할 칙		庸 떳떳할 용	

庶几中庸　勞谦谨敕

거의 중용에 이르려면,
겸손하고 삼가고 경계해야 한다.

聆
들을 령

音
소리 음

察
살필 찰

理
다스릴 리

鑑
거울 감

貌
모양 모

辨
분별할 변

色
빛 색

聆音察理　鑑貌辨色

소리를 듣고 이치를 살피며,
모양을 보며 기색을 가려낸다.

勉
힘쓸 면

其
그 기

祗
공경 지

植
심을 식

貽
줄 이

厥
그 궐

嘉
아름다울 가

猷
꾀 유

貽厥嘉猷　勉其祗植

그 아름다운 계책을 주니,
공경히 심기에 힘쓰라.

省
살필 성

躬
몸 궁

譏
나무랄 기

誡
경계할 계

寵
사랑할 총

增
더할 증

抗
겨룰 항

極
다할 극

省躬讥诫　宠增抗极

자신의 몸을 살피고 경계하며,
총애가 더할수록 극함을 막아야 한다.

林
수풀 림

皐
언덕 고

幸
다행할 행

卽
곧 즉

殆
위태할 태

辱
욕될 욕

近
가까울 근

恥
부끄러울 치

殆辱近恥　林皐幸卽

위태로움과 욕됨은 치욕에 가까우니,
숲 우거진 언덕으로 나아감이 좋다.

90

解
풀 해

組
짤(인끈) 조

誰
누구 수

逼
핍박할 핍

兩
두 량

疏
성길 소

見
볼 견

機
기미 기

两疏见机　解组谁逼

소광과 소수 두 사람은 낌새를 알아차리고,
도장끈을 풀었으니 누가 핍박하겠는가.

索
찾을 색

居
살 거

閑
한가할 한

處
곳 처

沈
잠길 침

默
잠잠할 묵

寂
고요할 적

寥
쓸쓸할 료

索居闲处　沉默寂寥

홀로이 한가롭게 머무니,
잠긴 듯 고요하고 적막하구나.

散
흩어질 산

慮
생각 려

逍
거닐 소

遙
노닐 요

求
구할 구

古
옛 고

尋
찾을 심

論
논의할 론

求古尋论　散慮逍遥

옛 것을 구하여 찾아 의론하며,
걱정은 털어 버리고 거닐어 노린다.

感 슬플 척	感	欣	欣 기쁠 흔
謝 사례할 사	謝	奏	奏 아뢸 주
歡 기쁠 환	歡	累	累 여러 루
招 부를 초	招	遣	遣 보낼 견

欣奏累遣 感谢欢招

기쁜 일은 아뢰고 성가신 일은 내치고
슬픔은 사라지고 기쁜일은 부른다.

渠 개천 거

荷 연꽃 하

的 과녁 적

歷 지낼 력

園 동산 원

莽 우거질 망

抽 뺄 추

條 가지 조

渠荷的历　园莽抽条

도랑의 연꽃은 빛이 또렷하고,
동산은 우거지고 나뭇가지는 뻗어간다.

梧
오동나무 오

桐
오동나무 동

早
이를 조

凋
시들 조

枇
비파나무 비

杷
비파나무 파

晚
늦을 만

翠
푸를 취

枇杷晚翠　梧桐早凋

비파나무는 늦게까지 푸르고,
오동잎은 일찍 시든다.

96

落
떨어질 락

葉
잎 엽

飄
나부낄 표

颻
바람에 날릴 요

陳
묵을 진

根
뿌리 근

委
맡길 위

翳
가릴 예

陈根委翳　落叶飘飖

묵은 뿌리는 말라 시들고,
낙엽은 바람에 나부낀다.

智山 千字文

凌
업신여길 릉

游
놀 유

摩
문지를 마

鯤
곤이 곤

絳
붉을 강

獨
홀로 독

霄
하늘 소

運
옮길 운

游鯤独运　凌摩绛霄

곤어(鯤漁)는 홀로 자유롭게 놀다가,
붉은 하늘에 올라 능멸하고 만진다.

耽
즐길 탐

讀
읽을 독

玩
구경할 완

市
저자 시

寓
붙일 우

目
눈 목

囊
주머니 낭

箱
상자 상

耽读玩市　寓目囊箱

저자의 책방에서 글 읽기를 즐기니,
눈길을 주어 책을 보면 주머니와 상자에 담아두는 것과 같다.

屬
붙을 속

耳
귀 이

垣
담 원

牆
담 장

易
쉬울 이

輶
가벼울 유

攸
바 유

畏
두려울 외

易輶攸畏　屬耳垣墙

말을 쉽고 가볍게 하는 것을 두려워해야 하니,
귀가 담장에 붙어 있음이다.

具
갖출 구

膳
반찬 선

飧
밥 손 (찬)

飯
밥 반

適
맞을 적

口
입 구

充
채울 충

腸
창자 장

具膳飧饭　适口充肠

반찬을 갖추어 밥을 먹으니, 입에 맞아 창자를 채운다.

101

饑
주릴 기

飽
배부를 포

厭
싫어할 염

飫
포식할 어

糟
지게미 조

烹
삶을 팽

糠
겨 강

宰
삶을 재

飽飫烹宰　飢厭糟糠

배부르면 삶은 고기도 먹기 싫고,
굶주리면 술지게미와 쌀겨도 달갑게 먹는다.

102

親
친할 친

戚
겨레 척

故
옛 고

舊
옛 구

老
늙을 로

少
젊을 소

異
다를 이

糧
양식 량

親戚故旧　老少异粮

친척과 옛 친구는,
늙고 젊음에 따라 음식을 다르게 낸다.

侍
모실 시

巾
수건 건

帷
장막 유

房
방 방

妾
첩 첩

御
모실 어

績
길쌈 적

紡
길쌈 방

妾御績紡　侍巾帷房

첩이나 시녀는 길쌈을 매고,
안방에서는 수건을 받들어 시중을 든다.

銀
은 은

燭
촛불 촉

煒
빛날 위

煌
빛날 황

紈
비단 환

扇
부채 선

圓
둥글 원

潔
깨끗할 결

紈扇圓洁 银烛炜煌
흰 비단 부채는 둥글고 깨끗하며,
은빛 나는 촛불은 환하게 빛난다.

畫
낮 주

眠
잠 면

夕
저녁 석

寐
잘 매

藍
쪽 람

筍
죽순 순

象
코끼리 상

牀
평상 상

晝眠夕寐　藍笋象床

낮에 졸고 밤에 자니,
푸른대나무와 상아로 장식한 침상이다.

絃
줄 현

歌
노래 가

酒
술 주

宴
잔치 연

接
이을 접

杯
잔 배

舉
들 거

觴
잔 상

絃歌酒宴　接杯舉觴

거문고와 비파로 노래하며 술로 잔치하고,
잔을 공손히 잡고 두 손으로 들어 권한다.

107

悅
기쁠 열

豫
기뻐할 예

且
또 차

康
편안 강

矯
들 교

手
손 수

頓
두드릴 돈

足
발 족

矯手頓足　悅豫且康

손을 들고 발을 구르며 춤을 추니,
기쁘고 즐겁고 편안하다.

嫡
정실(맏이) 적

祭
제사 제

後
뒤 후

祀
제사 사

嗣
이을 사

蒸
찔 증

續
이를 속

嘗
맛볼 상

嫡后嗣续　祭祀烝尝

적장자의 후손이 대를 이어 겨울(蒸),
가을(嘗) 제사를 지낸다.

悚
두려울 송

稽
조아릴 계

懼
두려울 구

顙
이마 상

恐
두려울 공

再
거듭 재

惶
두려울 황

拜
절 배

稽顙再拜 悚懼恐惶
이마를 조아려 두번 절하니 두렵고도 두려움이라.

牋
글 전

牒
편지 첩

簡
간략할 간

要
중요할 요

顧
돌아볼 고

答
대답할 답

審
살필 심

詳
자세할 상

牋牒簡要　顧答審詳

글과 서신은 간단 명료하게 하고,
안부를 묻거나 대답 할 때는 자세하게 살피라.

執
잡을 집

骸
뼈 해

熱
더울 열

垢
때 구

願
원할 원

想
생각 상

凉
서늘할 량

浴
목욕할 욕

骸垢想浴　执热愿凉

몸에 때가 끼면 목욕을 하고 싶고,
뜨거운 것을 잡으면 서늘한 것을 원한다.

112

駭
놀랄 해

驢
나귀 려

躍
뛸 약

騾
노새 라

超
뛰어넘을 초

犢
송아지 독

驤
달릴 양

特
특별할 특

驴骡犊特　骇跃超骧
노새와 당나귀·송아지와 숫소가 놀라 뛰고 달린다.

捕
잡을 포

誅
벨 주

獲
얻을 획

斬
벨 참

叛
배반할 반

賊
도둑(역적) 적

亡
도망 망

盜
도둑 도

诛斩贼盗　捕获叛亡

도적을 죽이고 베며,
배반하고 도망하는 자는 사로잡아 들인다.

布
베 포

射
쏠 사

僚
동관 료

丸
탄알 환

嵇
산이름 혜

琴
거문고 금

阮
성 완(원)

嘯
휘파람불 소

布射僚丸　嵇琴阮嘯
여포는 활을 잘 쏘았고 웅의료는 탄환을 잘 놀렸으며,
혜강은 거문고를 잘 타고 완적은 휘파람을 잘 불었다.

恬
편안할 념(염)

筆
붓 필

倫
인륜 륜

紙
종이 지

鈞
서른근 균

巧
공교할 교

任
맡길 임

釣
낚시 조

恬笔伦纸　钧巧任钓
몽염은 붓을 만들고. 채륜은 종이를 만들었고,
마균은 기교가 있었고 임공자는 낚시를 만들었다.

竝
아우를 병

釋
풀 석

皆
다 개

紛
어지러울 분

佳
아름다울 가

利
이로울 리

妙
묘할 묘

俗
풍속 속

释纷利俗　并皆佳妙

어지러운 것을 풀고 세상을 이롭게 하니,
모두가 아름답고 기묘한 것들이다.

工
장인 공

嚬
찡그릴 빈

妍
고울 연

笑
웃음 소

毛
털럭 모

施
베풀 시

淑
맑을 숙

姿
자태 자

毛施淑姿　工嚬妍笑

모장과 서시는 자태가 아름다워,
찡그리고 웃는 모습이 고왔다.

118

曦
햇빛 희

暉
빛날 휘

朗
밝을 랑

曜
빛날 요

年
해 년

矢
화살 시

每
매양 매

催
재촉할 최

年矢每催　曦暉朗曜

세월은 화살처럼 매양 재촉하고,
햇빛은 밝게 빛난다.

119

智山 千字文

晦
그믐 회

璇
구슬 선

魄
넋 백

璣
구슬 기

環
고리 환

懸
매달 현

照
비칠 조

斡
돌 알

璇璣懸斡　晦魄環照

선기(璇璣)옥형은 매달려 돌고,
그믐달이 초생달로 돌아와 비춘다.

指薪修祐　永綏吉邵

永 길 영	指 가리킬 지	
綏 편안할 수	薪 섶 신	
吉 길할 길	修 닦을 수	
邵 높을 소	祐 도울 우	

指薪修祐　永綏吉邵

나무 섶의 불씨를 가리켜 수양함이 복이니　길하며 높아 지리라.

矩
법 구

步
걸음 보

引
끌 인

領
옷깃 령

俯
구부릴 부

仰
우러를 앙

廊
행랑 랑

廟
사당 묘

矩步引领　俯仰廊庙

자로 잰 듯 걸음을 바르게 하며 옷깃을 단정히 하고,
낭묘(廊廟)에 오르고 내린다.

徘
배회할 배

徊
배회할 회

瞻
우러러볼 첨

眺
바라볼 조

束
묶을 속

帶
띠 대

矜
자랑할 긍

莊
씩씩할 장

束帶矜庄　徘徊瞻眺

예복을 갖춰 떳떳하고 웅장한 몸가짐으로,
돌아다니니 사람들이 우러러본다.

孤
외로울 고

陋
더러울 루

寡
적을 과

聞
들을 문

愚
어리석을 우

蒙
어릴 몽

等
무리 등

誚
꾸짖을 초

孤陋寡闻　愚蒙等诮

외롭고 좁아서 들음이 적으니 어리석고 어둡다고 꾸중듣는다.

謂
이를 위

語
말씀 어

助
도울 조

者
놈 자

焉
어찌 언

哉
어조사 재

乎
어조사 호

也
어조사 야

谓语助者　焉哉乎也

어조사라고 일컫는 것은,
언(焉) 재(哉) 호(乎) 야(也)이다.

索 引

遠上寒山石徑斜

白雲生處有人家

停車坐愛楓林晚

霜葉紅於二月花

甲辰季春 杜牧詩山行

松米軒於智山

江碧鳥逾白

山青花欲燃

今春看又過

何日是歸年

甲辰春書 杜甫詩絶句

松米軒於智山

智山 李哲會 作

移舟泊煙渚
日暮客愁新
野曠天低樹
江清月近人
甲辰季夏春書
孟浩然詩智山

嶺外音書斷
經冬復歷春
近鄉情更怯
不敢問來人
甲辰年春日書渡
漢江智山

官倉老鼠大如斗

見人開倉亦不走

健兒無糧百姓飢

誰遣朝朝入君口

甲辰年春書曹鄴詩官倉鼠

松米軒於智山

江南逢李龜年

岐王宅裏尋常見

崔九堂前幾度聞

正是江南好風景

落花時節又逢君

甲辰年春書 松米軒智山

지산 이철회

智山, 치포, 松米軒

경기 이천 출생
대한민국미술대전 대상
한,중 국제미술요청전 최우수작가상
국제서화대전 심사위원장
전국서예대전 대회장
초정 권창륜 선생님 사사
경희교육대학원 지도교수

저서 역대명가 미불천자 집자
　　　원현준묘지명 이해

연락처

17322
경기도 이천시 부발읍 대산로 576-180
H.P : 010-7631-7076
E-MAIL : brush717@hanmail.net
BLOG : blog.naver.com/brush717

智山行書千字文

초판인쇄 2024년 6월 2일
초판발행 2024년 6월 2일
편　　저 이 철 회
발 행 인 이 대 근
제작후원 사단법인 설봉서원
발 행 처 경인문화사 031)955-9300
편　　집 이 대 근
등　　록 978-89-499-6802-5 13600
주　　소 경기도 이천시 부발읍 대산로 576-180
E-MAIL brush717@hanmail.net

ISBN 978-89-499-6802-5

정가 32,000원